QUESTION AFRICAINE

QUESTION AFRICAINE

PAR

Le Baron G. MAX. THOMAS

CAPITAINE-COMMANDANT AU 2ᵉ CUIRASSIERS DE LA GARDE IMPÉRIALE,
CHEVALIER DE LA LÉGION-D'HONNEUR.

« Un grand peuple doit étendre au
» loin ses relations pour développer
» son intelligence, agrandir ses idées,
» augmenter et perfectionner son in-
» dustrie. » (*Maximes et Pensées.*)

PARIS

E. DENTU, LIBRAIRE-ÉDITEUR

PALAIS-ROYAL, 13 ET 17, GALERIE D'ORLÉANS.

1865

AVANT-PROPOS

Dix années passées en Afrique m'ont rendu cher le souvenir des braves soldats qui ont contribué, par leur infatigable énergie, à la conquête de l'Algérie. La constante persévérance de ces Français courageux, qui, au début, ont sacrifié fortune, intérêts, santé, pour coloniser une terre inconnue, mérite un avenir prospère.

Les pages suivantes ont pour but de rectifier quelques récits inexacts, trop souvent accrédités et exerçant une fâcheuse influence sur la colonie.

Ce n'est point un livre que j'écris, mais simplement une brochure; son développement

restreint me permet seulement d'émettre des idées. La plupart ne sont pas neuves, car il a beaucoup été dit sur ce pays; cependant, si quelques-unes viennent de moi, je les soumets à l'appréciation des hommes d'élite qui se sont sérieusement occupés de cette question.

Cet opuscule est une preuve de mon profond respect pour leurs importants travaux, ainsi qu'un témoignage de ma vive sympathie, de mon affection sincère pour une digne fille de notre belle patrie.

Saint-Germain, le 7 février 1865.

QUESTION AFRICAINE

I

Nécessité de conserver l'Afrique. — Importance de cette Colonie. — Paroles de l'Empereur Napoléon III.

Des insurrections ont éclaté sur plusieurs points en Algérie, et l'opinion publique se préoccupe de l'avenir de notre colonie.

Quelques esprits pusillanimes, croyant tout perdu, songent à l'abandon de ce pays que nous avons conquis si difficilement.

Avoir une pareille pensée : c'est méconnaître les expériences faites, les épreuves tentées ; c'est renier tout un passé de gloire, et ne pas se rappeler que nos frères aînés ont lutté pied à pied pour

conquérir par leur audacieuse valeur cette vaste étendue de terrain que nous occupons.

Quitter l'Afrique : ce serait renoncer à tous nos droits dans la Méditerranée, nous mettre à la merci de nos voisins, en leur laissant se partager nos ports importants d'Oran, d'Arzew, d'Alger, de Bougie, de Philippeville, de Bone, qui nous donnent une si grande prépondérance ; ce serait oublier surtout les services rendus par les gens de cœur qui perpétuent avec une admirable constance le souvenir de tant de hauts faits.

La France a prouvé qu'elle savait faire des sacrifices. Elle en fera, s'il le faut, encore ; mais au moment surtout de retirer le fruit de si rudes travaux, elle n'abandonnera pas une terre qui a été le tombeau de ses plus dignes enfants, une terre acquise et fertilisée par tant de généreux sang et de pénibles sueurs.

L'Empereur Napoléon III a dit : « **JE SUIS L'EMPEREUR DES ARABES COMME CELUI DES FRANÇAIS.** » Ces augustes paroles prouvent bien, de la part du Souverain, l'intention formelle de conserver et de protéger notre colonie.

II

Soumission des Arabes. — Moyen d'y parvenir. — Ce que doit être notre civilisation. — Importance des routes. — Avantages à en tirer. — Leur double but. — Comment doit s'exercer notre supériorité sur les Arabes. — Choix des chefs arabes. — D'où proviennent les insurrections. — Rôle de l'armée vis-à-vis des colons.

Sérieusement installés en Afrique, nous avons conquis, mais pas encore tout à fait soumis cet immense territoire compris entre Djemma-Gazouet et La Cale, s'étendant dans l'intérieur jusqu'à Laghouat et Tuggurt.

Nous arriverons à une soumission entière, quand les intérêts des colons seront essentiellement mêlés à ceux des indigènes, sans que les uns puissent s'enrichir aux dépens des autres.

Nous ne voulons pas asservir, mais civiliser. Faisons bien comprendre aux Arabes qu'en les dominant par notre supériorité, nous les

protégeons aussi par nos lois. Notre civilisation doit donc avoir pour but de les mettre en relation avec nous pour qu'ils puissent profiter de nos avantages.

Généralement le peuple à civiliser passe par une phase de corruption qui provient de ses nouveaux besoins ; en développant son intelligence, il faut lui donner un fond de morale qui puisse servir de base à l'accroissement de ses idées.

De bonnes routes praticables en toutes saisons ont une très-grande importance. Elles relient aux ports les centres de population où sont installés nos colons, rendent les communications faciles, les moyens de locomotion commodes, remplissent ainsi un double but, puisqu'elles facilitent la surveillance exercée par l'armée et l'écoulement des produits de la colonie. Ces routes physiques finiront, pour ainsi dire, par devenir des routes intellectuelles en développant le progrès.

Notre supériorité sur les indigènes, en se laissant apercevoir partout, doit être protectrice, et défendre surtout l'Arabe contre son chef de tribu ; car ce dernier, par des exactions ou des impôts prélevés irrégulièrement, peut faire croire à une pression injuste de notre part.

Il est indispensable que les chefs arabes, choisis avec soin parmi les gens énergiques et influents, soient soumis à un contrôle sévère. Leur mauvaise administration excite le mécontentement des tribus, et ce mécontentement, exploité par quelques têtes exaltées, peut prendre un caractère religieux. Les chefs de la révolte abusant de la faiblesse des uns, s'appuyant sur l'énergie des autres, cherchent à secouer notre joug, se disent inspirés, prêchent une guerre sainte, et propagent ainsi le soulèvement.

Ces dernières insurrections arrivées dans des circonstances à peu près analogues prouvent qu'il est nécessaire de surveiller les Arabes. Quoique notre domination soit conciliante et cherche à s'attacher les indigènes, il ne faut pas s'endormir dans une sécurité complète. Les chefs des bureaux arabes doivent se tenir au courant des moindres actes de leurs administrés, et ne pas perdre de vue que nous occupons un pays conquis, mais pas encore complètement soumis.

C'est à l'armée à donner aux colons la confiance qui leur est utile pour obtenir de bons résultats. C'est à elle à veiller sur eux.

III

Régime militaire. — Comment il s'exerce. — Création de nos premiers établissements. — Le maréchal Bugeaud. — Utilité et importance du régime militaire. — Bureaux arabes. — Leur composition. — Leur emploi. — Rapport entre les bureaux arabes et les chefs arabes. — Influence morale des bureaux arabes. — Services rendus par eux.

L'autorité militaire s'exerce seule dans tous les postes où l'administration civile n'est pas encore établie.

Sur ces différents points, les colons sont placés sous la protection du commandant supérieur qui leur vient en aide par tous les moyens possibles.

Nos premiers établissements commencèrent par être de grands camps, ces camps ont été transformés en ville avec le concours de nos soldats, et les

colons sont venus ensuite s'y installer sous la protection de l'armée.

Une mémoire vénérée se rattache au souvenir de ces premiers établissements. Le maréchal Bugeaud, dont le nom est resté si populaire en France et en Afrique, lutta sans cesse contre les attaques de la presse, fut un des plus ardents défenseurs de l'Algérie, fit sérieusement comprendre l'importance de notre conquête, et peut être considéré comme le fondateur de la colonie.

Habile général, il ne l'était pas moins comme administrateur. Toutes ces villes créées par lui sous les balles arabes resteront des trophées vivants pour immortaliser sa mémoire, et la bataille d'Isly est un assez beau triomphe pour qu'il soit inutile de dire combien étaient grandes les qualités militaires de l'illustre maréchal.

Le régime militaire en Afrique est nécessaire à présent, et sera toujours utile. C'est le seul que craigne les Arabes, car il les persuade en leur donnant une idée de notre force et de notre puissance.

Pour que l'Arabe se soumette, il faut qu'il reconnaisse un maître; une bienveillance énergique lui inspire respect et sympathie.

D'après l'organisation militaire de l'Algérie, les bureaux arabes sont les agents du gouverneur de la province pour les affaires arabes. Ils se maintiennent en rapport direct avec les chefs de tribus, califats, aghas, caïds, mais dépendent, dans chaque subdivision ou cercle, du chef militaire qui a le commandement supérieur.

Les bureaux arabes sont composés d'officiers français, choisis pour la plupart dans l'élite de l'armée.

Le chef de ce bureau n'est pas, comme on le pense généralement, tout-puissant, traitant sans contrôle avec les Arabes, imposant sa volonté, prélevant à son gré des impôts. Il agit sous l'impulsion du commandant supérieur de la province, de la subdivision ou du cercle ; contrôlé par lui, il ne fait que transmettre ou exécuter ses ordres. C'est donc à tort que l'on croit à son influence illimitée.

Ces officiers dépendent entièrement du commandement, recueillent pour les transmettre à leur commandant supérieur tous les renseignements qu'ils reçoivent, le mettent au courant de tout ce qui se passe, font rentrer les impôts au bénéfice de l'État, doivent un compte exact

de toutes les dépenses, et, constamment en rapport direct avec les chefs arabes, exercent sur eux une influence favorable.

Les chefs de bureaux arabes ont rendu et rendront encore de très-grands services. De leurs rangs sont sortis des maréchaux de France, beaucoup de généraux de division ; leur importance est réelle, leur suppression est inadmissible.

IV

Caractère de l'Arabe. — Ce qu'il est vis-à-vis des Européens. — Le parti que l'on peut en tirer. — Arabes des villes. — D'où provient la corruption des mœurs qui se remarque chez l'Arabe des villes. — Bons résultats retirés du séjour des chefs arabes et des troupes indigènes en France. — Arabes de la plaine. — Arabes du Sud.

L'Arabe, peuple nomade et guerrier, a peu changé sa manière d'être et de combattre depuis notre occupation : intelligent, fin, rusé et dissimulé dans ses relations avec les Européens, mais généralement insouciant et paresseux, il est cependant susceptible de grandes choses.

Les guerres de Crimée et d'Italie ont prouvé que l'Arabe combattant dans nos rangs, commandé et dirigé par de bons officiers, pouvait rivaliser avec nos soldats. Ce n'est peut-être pas l'en-

thousiasme français qui l'anime, mais un courage bouillant qui lui donne la férocité du lion.

Le maréchal Bosquet, dans son rapport sur la bataille d'Inkermann, disait : « *Les tirailleurs algériens ont combattu comme des panthères.* » En effet, après avoir brûlé toutes leurs cartouches, ils luttaient corps à corps avec les Russes et les mordaient en les étreignant.

Les Maures ou Arabes des villes, en contact continuel avec les Européens, se façonnent à nos usages, mais prennent généralement nos vices et peu de nos qualités, sans s'inquiéter des principes religieux du Coran.

Ils se livrent volontiers au négoce, et leurs intérêts sont déjà trop mêlés aux nôtres pour que nous puissions craindre de leur part un soulèvement. Ils finiront par adopter complètement nos mœurs, nos habitudes, et peut-être même notre costume, que quelques-uns portent déjà en venant en France.

La corruption de mœurs qui se remarque chez l'Arabe des villes est la conséquence du passage de la barbarie à la civilisation. A mesure que cette civilisation aura semé chez eux des germes de justice et de probité, quand une saine morale

dirigera tous leurs actes, ils reconnaîtront d'eux-mêmes l'avantage de notre conquête et nous aurons en eux des alliés sur lesquels nous pourrons compter, sans qu'il soit nécessaire de les intimider par la force.

Déjà, dans les dernières insurrections, toutes les troupes indigènes ainsi que les chefs arabes du Tell sont restés fidèles. L'insurrection des Flitas et des Beni-Ouraghs est due seulement à quelques aventuriers qui entretenaient des relations avec le soulèvement du Sud.

Le séjour en France des principaux chefs et des troupes indigènes a donné pour l'Afrique de très-bons résultats. Ceux des leurs qui voient la prospérité, la richesse et la fertilité de notre sol, reviennent si enthousiasmés, qu'ils font, en rentrant chez eux, avec l'extase et la poésie appartenant à leur caractère contemplatif, un récit éclatant de toutes ces merveilles. Ils nous savent trop puissant pour essayer de se soulever.

Les Arabes des plaines du Tell, dépendant directement de leurs chefs, sont superstitieux, abrutis, et, depuis la conquête, n'ont rien gagné comme civilisation.

Installés sous des tentes en poils de chameaux,

où fourmillent et vivent pêle-mêle, femmes, enfants, bestiaux ; ils changent de place plusieurs fois par an, afin de chasser la vermine qui les dévore, recherchent, pendant l'été, les cours d'eau, et préfèrent, pour l'hiver, les points culminants dans le but d'éviter les inondations. Chez quelques tribus, des considérations agricoles déterminent aussi le choix de leurs campements.

Des chefs indigènes qui nous sont dévoués, gouvernent ces Arabes; mais il est toujours utile d'exercer sur leur administration une surveillance constante pour empêcher les exactions dont ils ne sont souvent pas très-sobres.

L'Arabe du Sud et des hauts plateaux, guerrier, entreprenant, peu en relations avec les Européens, a conservé toute son indépendance. C'est contre lui surtout que nous avons à lutter.

Les tribus kabyles de la province de Constantine, soumises complètement en 1858, n'ont fait depuis cette époque aucune tentative, et, dans les dernières insurrections, sont restées fidèles.

V

D'où proviennent les soulèvements qui peuvent éclater. — Ligne de défense sur la limite du Tell. — Importance de cette ligne, base d'opérations des colonnes qui opèrent dans le Sud. — Tracé des routes. — Comment on pourrait fixer au sol les tribus nomades du Tell. — Etablissements de villages arabes. — Bons résultats à en tirer. — Relations journalières entre les Européens et les indigènes.

Les soulèvements qui peuvent éclater, provenant des tribus campées sur les hauts plateaux et dans le Sud, au-delà de la limite du Tell, c'est contre elles que nos forces doivent être prêtes à agir.

Nous avons de ce côté une bonne ligne de défense établie sur les contre-forts du moyen Atlas. Cette ligne, qui comprend nos postes avancés de Sebdou, Saïda, Frenda, Thiareth, Teniet-el-Haad, Boghar, Msila, Bouçada, Biskra, Guethna

et Tebessa, est la base d'opération de nos expéditions dans le Sud et donne de l'importance à ces postes qui doivent arrêter les tentatives des tribus comprises entre les limites du Tell et nos possessions extrêmes de Tuggurt, Lagouath et Géryville.

Dans le Sud, au-delà des hauts plateaux, nos routes stratégiques, pour la marche des colonnes, sont déterminées par des points de repaire; il est impossible de les établir d'une façon précise à cause des sables mouvants qu'elles traversent.

L'emplacement des puits très-importants pour abreuver les colonnes est reconnu, et nous pouvons nous diriger sûrement sur cette vaste mer de sable parsemée d'oasis.

Les avant-postes de la limite du Tell ont donc une valeur réelle comme points militaires; en outre, ils sont des entrepôts de commerce pour le Sud et deviendront de riches marchés sur lesquels les gens de ce pays seront forcés d'apporter leurs produits. Ces Arabes se mettront ainsi en rapport avec les Européens et finiront par mêler leurs intérêts aux nôtres en comprenant l'avantage qui existe pour eux à conserver avec nous de bonnes relations.

Sous la protection de ces avant-postes, les colons du Tell peuvent hardiment se livrer à la colonisation ; mais pour l'activer et la faciliter, il faut rendre les routes praticables en toutes saisons, rattacher entre eux les différents centres de population, les relier aux villes ou points importants de l'intérieur, et continuer à établir sur toutes ces routes des caravansérails : gîtes commodes pour les voyageurs, et au besoin postes militaires.

Quant aux tribus du Tell, on pourrait les attacher sérieusement au sol en les obligeant à bâtir des maisons qui formeraient des villages.

Ces villages, installés comme ceux de nos colons par les soins des bureaux arabes et du génie militaire, auraient le double avantage de donner aux indigènes l'idée du confortable, et permettraient d'exercer sur eux une surveillance plus facile; car l'Arabe, quand il se soulève, fait disparaître tentes, femmes, troupeaux, se cache dans les ravins ou derrière les broussailles, pour nous faire une guerre de partisans, et devient très-difficile à atteindre. La suppression des tentes, l'obligation de bâtir rendraient l'Arabe travailleur, en lui donnant le goût de la

propriété ; on lui concéderait, autour de sa maison, au lieu des terrains vagues qu'il ensemence, des jardins ou des parcelles de terre qui lui appartiendraient légalement, et leurs chefs, établis au milieu d'eux dans des maisons de commandement, seraient responsables envers nous.

Ces villages se relieraient entre eux et aux centres européens par des chemins entretenus avec des corvées arabes, et nous arriverions ainsi, au bout de quelques années, à établir des relations journalières entre les indigènes et nos colons.

Des échanges de terrain, par suite de vente, viendraient après ; car, tous ces Arabes propriétaires, seraient munis de titres en règle qui leur permettraient de disposer de ce qu'ils possèdent.

L'Arabe comprendrait ainsi que l'argent qui dort dans un silo peut être employé d'une façon plus utile. Son intelligence se tournerait vers la spéculation, son esprit vif et pénétrant, au lieu de rester engourdi et de s'éteindre, finirait par se réveiller, et on le verrait se livrer à l'agriculture, à l'industrie, au commerce ; car ses besoins s'augmenteraient en trouvant la facilité de les satisfaire.

Enfin, l'enthousiasme pour le beau, le désir de faire fortune, l'exemple des Européens finiraient par tirer l'Arabe du Tell, de la barbarie et de l'abrutissement dans lequel il est plongé.

Ce serait donc arriver à cette fusion, qui doit être le but de notre civilisation, c'est-à-dire : COLONISER EN MÊLANT LES INTÉRÊTS DES INDIGÈNES AVEC CEUX DES EUROPÉENS.

Je ne doute pas que la pratique de ces théories ne rencontre des obstacles; mais ils seront promptement surmontés, si chacun veut bien se convaincre de l'importance qui existe à établir maintenant pour l'Afrique un plan d'ensemble sérieux dont on ne s'écarterait plus, et à supprimer le provisoire pour le remplacer par des établissements durables.

VI

Comment sont échelonnés nos forces vers la frontière du Sud. — Importance des postes de la limite du Tell. — Comment sont appuyés ces postes. — Utilité des routes pour relier nos avant-postes entre eux et avec les villes de l'intérieur et du littoral. — Chemins de fer. — Leur peu d'utilité à présent.

D'après ces différentes nuances du caractère de l'Arabe, il résulte que nos forces sont échelonnées sur trois lignes vers la frontière du Sud.

La première ligne, qui comprend les postes établis sur la limite du Tell : Sebdou, Saïda, Thiareth, Tenieth-el-Haad, Boghar, Msila, Bouçada, Biskra, Guethma et Tebessa, oppose une barrière aux invasions du Sud, et doit présenter une résistance imposante.

La deuxième ligne occupe les postes intermé-

diaires, situés entre ceux de la première ligne et la mer, tels que : Tlemcem, Bel-Abbès, Relizane, Orléansville, Milianah, Médéah, Aumale, Sétif, Constantine, Guelma; elle maintient nos tribus du Tell, et appuie facilement nos avant-postes.

Enfin, la troisième ligne renferme nos villes du littoral, et nos ports de mer correspondant directement avec la France.

Ces trois lignes d'établissements français doivent être reliés entre eux par des routes parfaitement entretenues, car ces différents points n'ont pas seulement une importance militaire, mais ils sont aussi des centres de population pour nos colons qui s'y trouvent naturellement placés sous la protection de l'armée.

Avec ces dispositions, et en donnant à chacun de ces postes une valeur relative, en raison de la position qu'il occupe et du caractère des tribus qu'il doit maintenir ; en conservant aussi des postes intermédiaires, comme ceux de Zemora et d'Ammi-Moussa, dans les Flitas et les Béni-Ouraghs, toutes les tentatives d'insurrections deviennent impossibles, puisqu'elles peuvent être instantanément réprimées.

Les routes en Afrique, on ne peut trop le ré-

péter, sont un auxiliaire puissant; elles enlèvent la difficulté des moyens de transport, établissent et rendent faciles les relations.

Il faudrait que tout le Tell fût sillonné de routes, non pas indiquées seulement sur les cartes ou par des jalons, mais tracées sérieusement.

Ces routes, toujours commencées sous la direction du génie militaire, avec l'aide de l'infanterie, sont, plus tard, quand elles appartiennent aux territoires civils, confiées aux ponts-et-chaussées; soit rivalité, soit désir de mieux faire, ces derniers abandonnent souvent le premier tracé pour en prendre un nouveau à côté; de là, il résulte que d'un point à un autre, il existe quelquefois trois ou quatre chemins, tous également mauvais.

Le génie trace des routes stratégiques qui ont leur importance, et quand même elles seraient défectueuses, il vaudrait mieux les conserver et les achever, car on parviendrait au moins à établir une voie praticable.

Je crois que les chemins de fer n'ont pas encore raison d'être en Afrique; d'ailleurs, le Grand-Central projeté, diminue l'importance des ports d'Oran, d'Arsew, de Philippeville, de Bone, au profit d'Alger; il serait préférable de commencer dans

chaque province un réseau, qui, partant du principal port, se dirigerait sur les villes de l'intérieur; plus tard, ces différents réseaux, reliés entre eux, formeraient le Grand-Central. Des relations faciles entre Alger et les provinces existent déjà par mer, et les routes tracées suffisent à présent.

VII

Préventions injustes contre le régime militaire. — Il est le soutien de la colonie. — Dans quel cas l'autorité civile peut marcher de pair avec l'autorité militaire. — Territoires civils. — Territoires militaires. — Beau rôle à remplir par l'autorité civile. — Ecoles françaises. — Etablissement de colonies agricoles servant à moraliser et à former la nouvelle génération Arabe. — Services à rendre par l'autorité civile. — Conseils généraux. — Raisons pour lesquelles il est nécessaire de conserver les croyances religieuses des Arabes.

Des préventions injustes ont souvent existé contre le régime militaire d'Afrique.

On ose même dire que les soulèvements arabes proviennent de la rigueur de ce régime qui tranche toutes les questions comme le nœud gordien, entrave l'élan des colons, et s'oppose à la colonisation.

Tout cela est faux, et ces calomnies ne seraient que des billevesées, si elles ne tendaient pas à attaquer la probité du régime militaire; il est temps

d'édifier l'opinion publique sur ces pensées malveillantes colportées par quelques mauvais écrits, et acceptées par des esprits timides et inquiets.

Le régime militaire est le soutien de notre colonie, en effet, dans ce pays, qui est soumis par la force, mais pas encore par la raison, l'autorité doit être forte, et avoir en mains les moyens de répression.

L'autorité civile peut marcher de front avec l'autorité militaire, dans nos villes du littoral et dans quelques-unes de l'intérieur; cependant il faut admettre autour de ces villes des territoires seulement militaires trop éloignés pour que l'autorité civile puisse les gouverner.

Quand on veut créer avec succès, deux forces rivales ne peuvent lutter entre elles, sans que les résultats soient nuls.

Laissons donc créer par l'armée qui a eu la gloire de conquérir, et quand cette conquête sera assurée, quand l'Arabe aura compris l'avantage qu'il peut retirer de nos relations, quand nous n'aurons plus qu'à le moraliser, le rôle de l'autorité civile commencera.

Déjà, dans les villes où elle a pu être établie, la justice est rendue par des tribunaux civils; toutes

les administrations fonctionnent avec succès comme en France, et les résultats sont bons ; mais le commandant supérieur militaire n'en conserve pas moins la haute main sur certaines tribus, que l'autorité civile n'a pas les moyens de surveiller d'une façon efficace.

Par les soins de l'autorité civile, des écoles françaises, où seraient reçus des enfants indigènes et européens, devraient être établies dans toutes les villes importantes de l'intérieur et du littoral. On ne chercherait pas à former des demi-savants, toujours nuisibles, mais des gens utiles; l'instruction primaire, quand elle est bien dirigée, peut donner de bons résultats pour les classes ouvrières ; trop développée, et mal comprise, elle devient pernicieuse, en faisant de ses adeptes, des pédants, des gens vaniteux et des esprits étroits. Ces écoles devraient avoir surtout pour but de préparer la génération nouvelle à l'agriculture et à l'industrie.

De plus, il serait bon d'organiser dans chaque province, une colonie agricole sur le modèle de celle de Mettray (Indre-et-Loire), dans laquelle on recevrait tous les enfants pauvres, indigènes et européens. Ces enfants, généralement abandon-

nés par leur famille, sont livrés à eux-mêmes, emploient mal leur intelligence, deviennent vicieux, finissent par faire des vagabonds, et même quelquefois des malfaiteurs.

Avec ces écoles, qui auraient d'abord l'avantage de mettre en contact les deux races, les colons trouveraient plus facilement, pour les seconder dans leurs travaux, des chefs d'ateliers intelligents ou des ouvriers habiles.

Cette jeune génération, élevée par nous, aurait des idées nouvelles, marcherait avec le progrès, et nous parviendrions aussi à détruire ces vieilles routines si enracinées chez les Arabes.

Ce qui pourrait dès à présent s'appliquer au littoral, serait mis en pratique plus tard dans les villes et postes de l'intérieur, et nous arriverions à régénérer les indigènes en changeant complètement leurs idées, leurs mœurs, et leur manière d'être.

En obtenant ce résultat, on rendrait certainement un grand service à la colonie, et c'est l'autorité civile qui est appelée à le rendre; mais l'autorité militaire doit toujours conserver son prestige en gardant son influence, car il ne faut pas se dissimuler que le caractère arabe, fier et indépen-

dant, a besoin, pour être dominé, de reconnaître une supériorité physique et une supériorité morale.

L'établissement des conseils généraux en Afrique est déjà un acheminement vers les choses de France ; plus tard des députés au Corps Législatif seront, près du gouvernement, les représentants des intérêts de l'Algérie, et notre colonie deviendra forcément une annexe de la mère-patrie.

Il n'est pas encore temps de changer les croyances religieuses des Arabes ; leur religion, basée sur des préceptes moraux et hygiéniques, leur a été donnée par un grand prophète, pour lequel ils ont une pieuse vénération. Quand, plus tard, par suite d'alliances contractées entre Européens et indigènes, les races se mêleront ; quand l'Arabe sera façonné à nos mœurs, il prendra sans défiance notre religion, qui pourra alors lui être expliquée.

Il est inutile maintenant de compliquer par des querelles religieuses les difficultés à vaincre pour nous attacher sérieusement les indigènes.

Au lieu de les empêcher d'obéir aux lois du Coran, il faut continuer, comme nous l'avons fait jusqu'à présent, à élever des mosquées dans tous les

nouveaux centres arabes, afin de leur prouver que nous respectons leur croyance.

Une des premières vertus du chrétien doit être la tolérance : tolérons donc une religion, qui, sans être basée sur les mêmes dogmes que la nôtre, reconnait cependant le même Dieu, créateur et maître suprême de l'univers.

VIII

Emigrants français à envoyer en Algérie. — Comment on pourrait les y installer. — Création de villages : ces villages dépendraient des départements français auxquels appartiennent ces émigrants. — Avantages qui résulteraient de ces dispositions. — Envoi en Afrique des ouvriers d'art qui se trouveraient sans travail en France. — Avantage de cette mesure.

Dans quelques-uns de nos départements, en France, la trop grande quantité d'habitants pour les terres à cultiver, détermine des émigrations.

Nos émigrants s'embarquent presque tous pour l'Amérique, et croyent trouver fortune sur cette terre lontaine, mais ils perdent souvent tout leur bien et s'expatrient.

Ne serait-il pas plus rationnel de les diriger vers l'Afrique, en leur montrant les résultats à retirer de ce pays, qui ne demande que des bras ?

Les départements dont feraient partie ces émigrants obtiendraient la concession de vastes terrains, sur lesquels ils établiraient des villages, où ces gens retrouveraient le cachet, la langue et les habitudes du pays qu'ils viennent de quitter.

Ces départements créeraient des fermes modèles pour donner asile aux plus nécessiteux, et subviendraient en même temps aux frais d'installation de leurs émigrants ; les récoltes et les travaux exécutés seraient la garantie des sommes avancées et prêtées au taux de 4 à 5 pour % pendant dix ans ; au bout de ces dix années, le colon devrait être propriétaire, c'est-à-dire avoir remboursé complètement à son département ; sinon ce dernier aurait le droit de l'exproprier pour rentrer dans ses avances.

Les départements intéressés surveilleraient leurs émigrants, et chercheraient à les aider en leur donnant une bonne direction. Ceux-ci, se sentant appuyés, travailleraient avec courage, ne seraient plus isolés, ne perdraient aucun de leurs droits, retrouveraient des compatriotes, et ne quitteraient pour ainsi dire pas leur patrie.

La colonie y gagnerait aussi, car elle recevrait

des travailleurs apportant les bras dont elle manque, et les difficultés de main-d'œuvre, qui empêchent souvent les grandes exploitations de réussir, seraient considérablement diminuées.

Généralement peu laborieux et insouciant, l'Arabe a été jusqu'à présent une très-faible ressource pour l'agriculture et l'industrie; il gratte son champ sans y mettre d'engrais, puis l'ensemence, et toute sa peine consiste ensuite à récolter son grain pour l'enfouir dans des silos.

Tant qu'il ne sera pas lui-même attaché au sol par des propriétés foncières, tant qu'on ne l'obligera pas à bâtir, il vivra dans cette indifférence du confortable dont il n'a pas jusqu'à présent reconnu la nécessité.

L'Arabe est sobre, non par caractère, mais par paresse; les soins qu'il donnerait à sa nourriture lui demanderaient trop de peine, c'est pourquoi il dort et mange peu : mais quand, par hasard, il se trouve en face des restes d'une *difa*, cette sobriété feinte se transforme en une bestiale voracité.

Malgré cette paresse et cette insouciance, ces gens, dans certains moments, sont réellement sobres, et ont une mâle vigueur dont on pour-

rait tirer très-bon parti en la modérant par un travail régulier.

L'établissement des villages arabes et européens, avec tout ce qui s'y rattache, aurait aussi par la suite une importance réelle, en devenant une grande ressource, pour utiliser un jour les bras que Paris ou la province emploient à l'accomplissement des travaux d'art et d'utilité publique.

Lorsque l'on aura achevé ces importants travaux dûs aux vastes idées et à la puissante initiative de l'Empereur, une quantité de gens habiles, actifs, laborieux, resteront inoccupés; ces hommes vigoureux, habitués aux difficultés, quand ils ne deviendront plus nécessaires à leur patrie, pourront rendre de grands services en Afrique, car on trouvera parmi eux des entrepreneurs expérimentés qui sauront tirer parti de toutes les ressources.

Ces ouvriers et leur famille, si on les encourage, finiront même par s'établir complètement en Algérie, et, à côté du colon agriculteur, s'élèvera une colonie d'ouvriers d'art.

Il faudrait donc arrêter exactement, dès à présent, d'après leur utilité, le programme des travaux à exécuter en Algérie, dans un laps de cinq,

dix ou quinze années, et on pourrait les pousser activement lorsque ce renfort de travailleurs arriverait de France.

L'argent ne manquerait pas, car les Arabes en vidant leurs silos seraient en état de rembourser les avances que nous ferions pour augmenter leur bien-être et donner de la valeur à leur propriété.

Ce projet aurait aussi le bon résultat d'éloigner de notre capitale des têtes intelligentes, que l'oisiveté perdrait et pourrait même rendre nuisibles.

IX

Troupes indigènes. — Tirailleurs. — Spahis. — Gendarmerie indigène. — Cavalerie indigène recrutée comme les tirailleurs. — Suppression des goums. — Désarmement des Arabes. — Séjour en France des troupes indigènes.

Nous avons déjà essayé d'utiliser l'Arabe comme soldat, et les expériences faites sont toutes à l'avantage de cet essai.

Nos tirailleurs algériens, recrutés parmi les pauvres du pays, deviennent dans nos rangs de très-bons et vigoureux combattants. Façonnés parfaitement à nos usages, ils vivent à l'ordinaire comme nos soldats, sont chaussés à la française, portent une tenue turque qui diffère assez du costume arabe, sont armés comme nos

troupes, manœuvrent et combattent comme elles. Ces tirailleurs peuvent être parfaitement dépaysés pour faire la guerre en Europe.

Le spahis ne se recrute pas comme le tirailleur, c'est un homme de tente, propriétaire. Il est marié et doit, pour s'enrôler, fournir un cheval et payer son équipement. Généralement sobre et très-hardi cavalier, il rend de grands services dans son pays, où on peut l'employer utilement comme courrier, éclaireur, espion, etc. Attaché au sol par sa famille et ses propriétés, il ne les quitte qu'à regret et ne se déplace pas aussi facilement que le tirailleur; mais en employant bien son énergie et son intelligence, on pourrait former avec lui une très-bonne gendarmerie indigène.

L'établissement des spahis en smalah, serait parfait pour ce genre de service; ces smalahs, du reste, au point de vue de la colonisation par les indigènes, ont un avantage réel, car elles prouvent que l'on peut fixer l'Arabe et l'amener à habiter dans des villages.

Pour avoir une cavalerie mobile avant que les Arabes fournissent à l'armée un contingent régulier, il faudrait la recruter comme les tirail-

leurs, donner à chaque homme un cheval, l'habiller et l'équiper aux frais de l'État. Ces hommes seraient excellents pour éclairer une avantgarde, jeter la déroute dans une troupe qui bat en retraite ou harceler un convoi. Ils porteraient pour coiffure la calotte turque, et auraient la tenue, l'équipement, l'armement, le harnachement de nos chasseurs d'Afrique; les principes d'équitation que leur enseigneraient des instructeurs français seraient les nôtres.

Nous parviendrions ainsi, en donnant à l'Arabe notre costume, à lui faire adopter nos usages. Jusqu'à présent nous avons peut-être trop cherché à devenir arabe, au lieu d'amener l'Arabe à devenir français.

Les goums pourraient être supprimés; presque toujours embarrassants pendant la guerre, ils mettent de la confusion dans nos colonnes et nous abandonnent souvent. Ce serait aussi le moyen d'arriver à désarmer l'Arabe; les chefs seuls, et seulement quelques-uns des leurs, resteraient armés. Suivant l'importance de leur commandement, ces chefs auraient à leur solde un certain nombre de spahis pour faire la police des tribus placées sous leur direction.

Toutes nos troupes indigènes, excepté les spahis, seraient successivement envoyées en France, et remplacées en Afrique par des régiments français. Pendant ce séjour, qui durerait au moins deux ou trois ans, ils auraient les meilleures garnisons, voyageraient beaucoup et manœuvreraient avec nos troupes dans les camps d'instruction.

Nos régiments, pendant le temps qu'ils occuperaient l'Afrique, apprendraient à s'outiller en campagne, s'habitueraient au bivouac, pourvoieraient à leurs besoins, et changeraient ainsi la monotonie de leur vie de garnison, si opposée au caractère français, contre une vie plus active et moins régulière. Quant à l'Arabe, habitué en France à nos mœurs, il rentrerait en Afrique complètement transformé. Par l'armée, nous arriverions encore à modifier les habitudes routinières des indigènes.

CONCLUSION.

La conquête de l'Afrique nous a coûté des sacrifices immenses en hommes et en argent; mais, si nous mettons en contrepoids dans la balance les résultats obtenus, l'avantage sera tout en faveur de ces derniers.

La France est belliqueuse et ne marchande pas sa gloire !

Chez elle, la bravoure est innée ! Chez elle, le danger et les difficultés développent le génie !

Notre jeune armée, inspirée par les luttes héroïques de la République et de l'Empire, a reçu

son baptême de feu à Alger; et des cendres de Hoche, de Kléber, de Murat, de Lannes, de tous ces illustres guerriers dont les noms vénérés resteront immortels, sont sortis d'habiles généraux formés sur des champs de bataille moins grandioses, mais ayant aussi appris, comme leurs devanciers, à faire des prodiges pour conduire nos armées à la victoire.

Les soldats d'Afrique, de Crimée, d'Italie, sont bien les dignes fils de ces héros qui ont porté si haut l'honneur et la gloire de notre nom.

La guerre d'Afrique n'a-t-elle donc pas été un grand bien, puisqu'elle a formé une armée, même au dire de nos ennemis, la première de l'univers?

Sans elle, pouvions-nous lutter avec cette audace inouïe à l'Alma? Combattre avec cette admirable persévérance devant Sébastopol? Vaincre si promptement à Magenta et à Solferino? Planter avec une poignée d'hommes notre drapeau au centre de l'Empire chinois? Enlever par tant d'énergie Puebla et Mexico?

Pour la France, les sacrifices d'argent sont nuls. Elle ne regrette que le sang si généreusement versé par ses nobles enfants, et trouve une glorieuse consolation dans la digne conduite de

leurs frères d'armes qui les ont si complètement vengés.

Maintenant que l'Algérie marche presque de front avec la mère-patrie, ne ferions-nous donc plus de sacrifices s'il en fallait encore?

Il n'y a pas un Français qui ne réponde : Oui!

Et cependant il n'en faut plus, puisque l'Afrique est conquise; puisqu'en mettant en pratique nos études avec notre expérience, nous avons tous les moyens de la conserver.

Renonçons au provisoire; que notre conquête soit sérieusement fortifiée par des choses solides; que nos projets soient profondément étudiés, ponctuellement exécutés. Travaillons non-seulement pour le présent, mais surtout pour l'avenir; nous posséderons une riche et importante colonie.

FIN.

TABLE DES MATIÈRES

		Pages
AVANT-PROPOS.		5

I Nécessité de conserver l'Afrique. — Importance de cette Colonie. — Paroles de l'Empereur Napoléon III. 7

II Soumission des Arabes. — Moyen d'y parvenir. — Ce que doit être notre civilisation. — Importance des routes. — Avantages à en tirer. — Leur double but. — Comment doit s'exercer notre supériorité sur les Arabes. — Choix des chefs arabes. — D'où proviennent les insurrections. — Rôle de l'armée vis-à-vis des colons. 9

Régime militaire. — Comment il s'exerce. — Création de nos premiers établissements. — Le maréchal Bugeaud. — Utilité et importance du régime militaire. — Bureaux arabes. — Leur composition. — Leur emploi. — Rapports entre les bureaux arabes et les chefs arabes. — Influence morale des bureaux arabes. — Services rendus par eux. 12

IV Caractère de l'Arabe. — Ce qu'il est vis-à-vis des Européens. — Le parti que l'on peut en tirer. — Arabes des villes. — D'où provient la corruption des mœurs qui se remarque chez l'Arabe des villes. — Bons résultats retirés du séjour des chefs arabes et des troupes indigènes en France. — Arabes de la plaine. — Arabes du Sud. 16

V D'où proviennent les soulèvements qui peuvent éclater. — Ligne de défense sur la limite du Tell. — Importance de cette ligne, base d'opérations des colonnes qui opèrent

	dans le Sud. —Tracé des routes. — Comment on pourrait fixer au sol les tribus nomades du Tell. — Etablissement de villages arabes. — Bons résultats à en retirer. — Relations journalières entre les Européens et les indigènes. .	20
VI	Comment sont échelonnées nos forces vers la frontière du Sud. — Importance des postes de la limite du Tell. — Comment sont appuyés ces postes. — Utilité des routes pour relier nos avant-postes entre eux et avec les villes de l'intérieur et du littoral. — Chemins de fer. — Leur peu d'utilité à présent	25
VII	Préventions injustes contre le régime militaire. — Il est le soutien de la Colonie.— Dans quel cas l'autorité civile peut marcher de pair avec l'autorité militaire. — Territoires civils. — Territoires militaires. — Beau rôle à remplir par l'autorité civile. — Ecoles françaises. — Etablissements de colonies agricoles servant à moraliser et à former la nouvelle génération arabe. — Services à rendre par l'autorité civile. — Conseils généraux. — Raisons pour lesquelles il est nécessaire de conserver les croyances religieuses des arabes	29
VIII	Emigrants français à envoyer en Algérie. — Comment on pourrait les y installer. — Création de villages : ces villages dépendraient des départements français auxquels appartiennent ces émigrants.— Avantages qui résulteraient de ces dispositions. — Envoi en Afrique des ouvriers d'art qui se trouveraient sans travail en France. — Avantage de cette mesure	35
IX	Troupes indigènes. — Tirailleurs. — Spahis. — Gendarmerie indigène. — Cavalerie indigène recrutée comme les tirailleurs. — Suppression des goums. — Désarmement des Arabes. — Séjour en France des troupes indigènes	40
	CONCLUSION	44

Saint-Germain. — Imprimerie de H. Picault, rue de Paris, 27.

www.ingramcontent.com/pod-product-compliance
Lightning Source LLC
Chambersburg PA
CBHW071440220526
45469CB00004B/1610